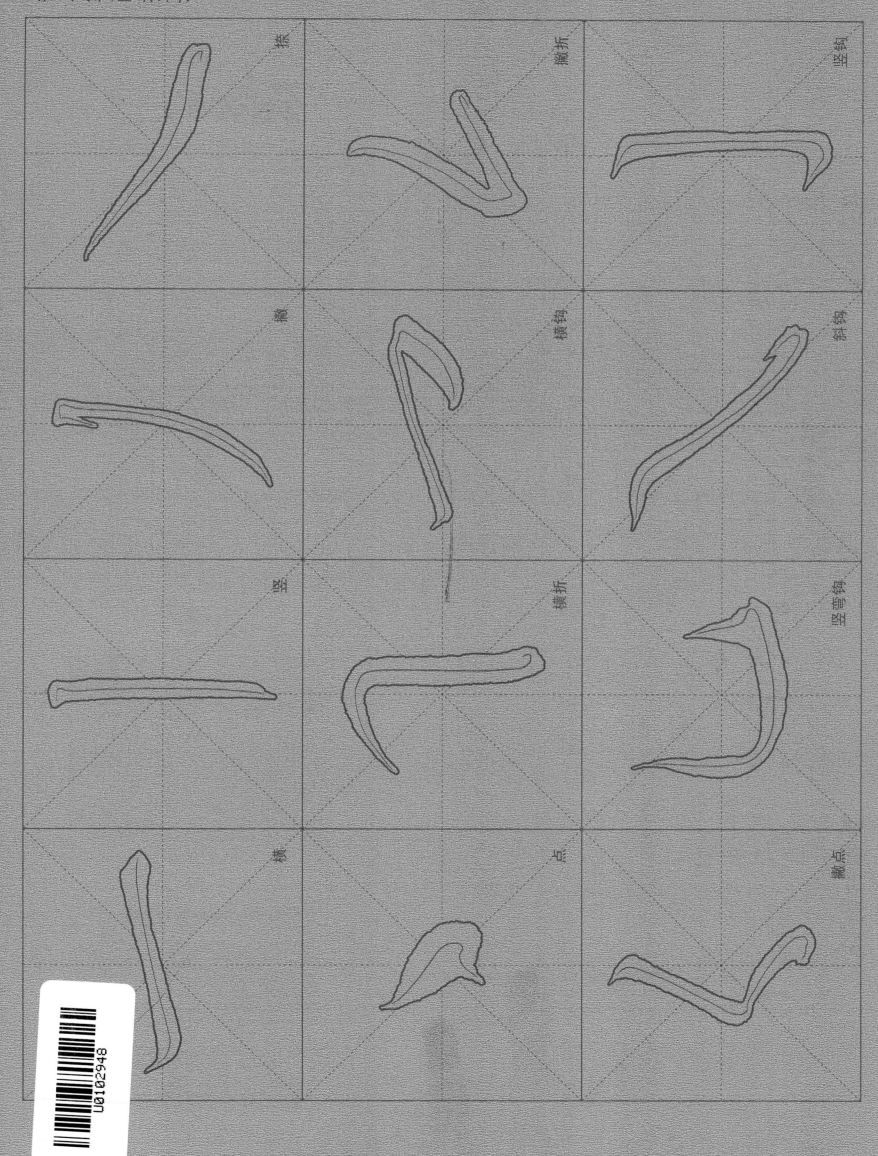

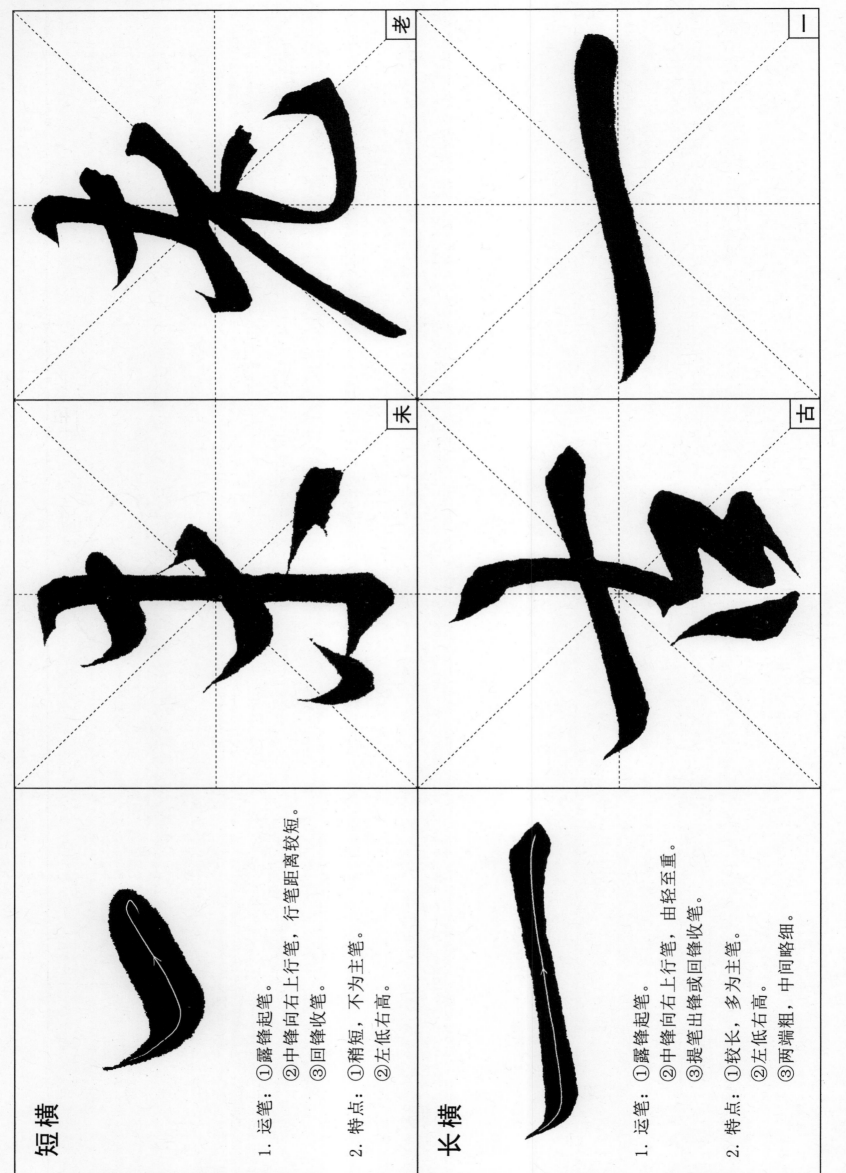

短横

1. 运笔：①露锋起笔。
　　　　②中锋向右上行笔，行笔距离较短。
　　　　③回锋收笔。

2. 特点：①稍短，不为主笔。
　　　　②左低右高。

长横

1. 运笔：①露锋起笔。
　　　　②中锋向右上行笔，由轻至重。
　　　　③提笔出锋或回锋收笔。

2. 特点：①较长，多为主笔。
　　　　②左低右高。
　　　　③两端粗，中间略细。

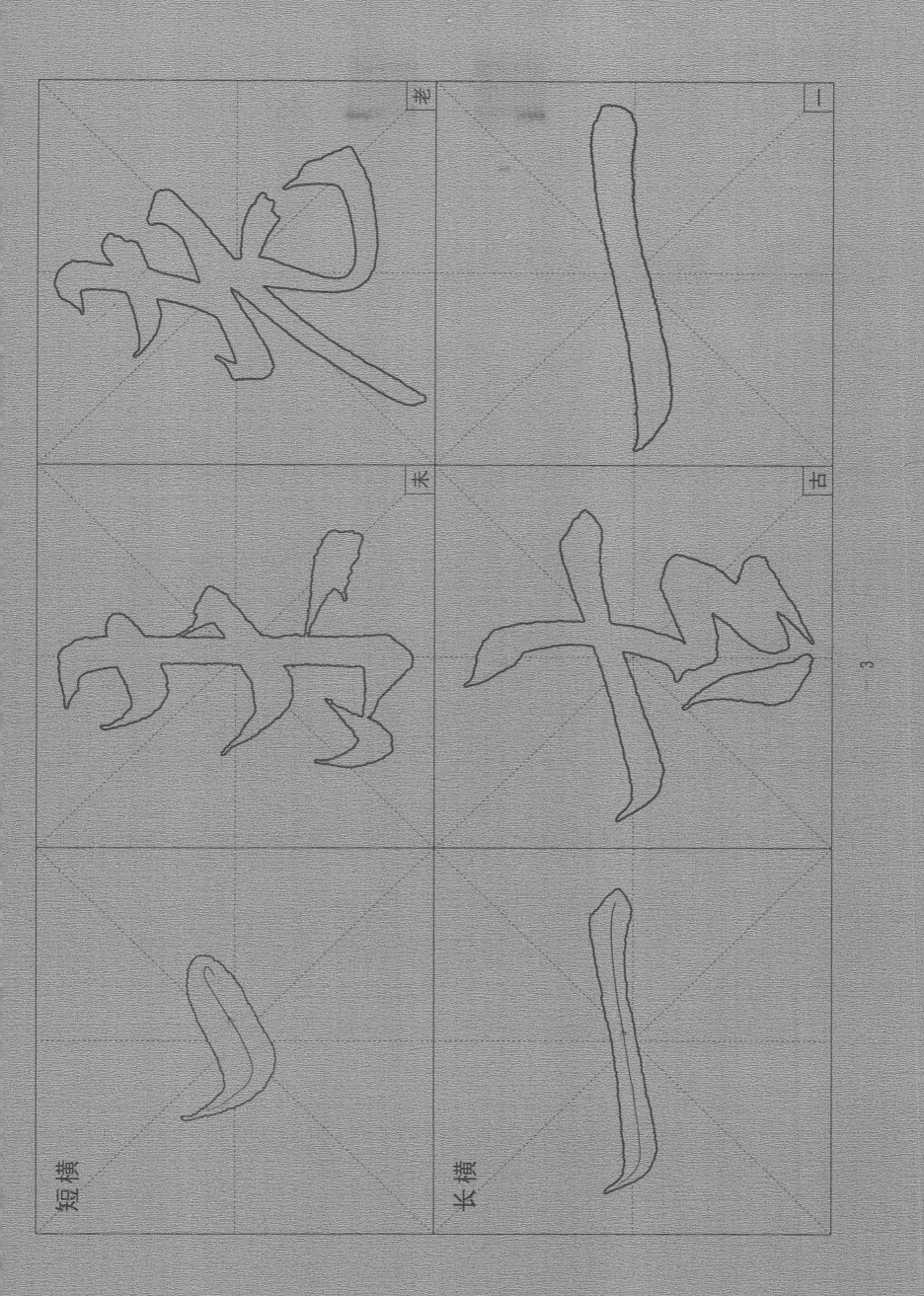

短横　老

长横　古

老

未

｜

3

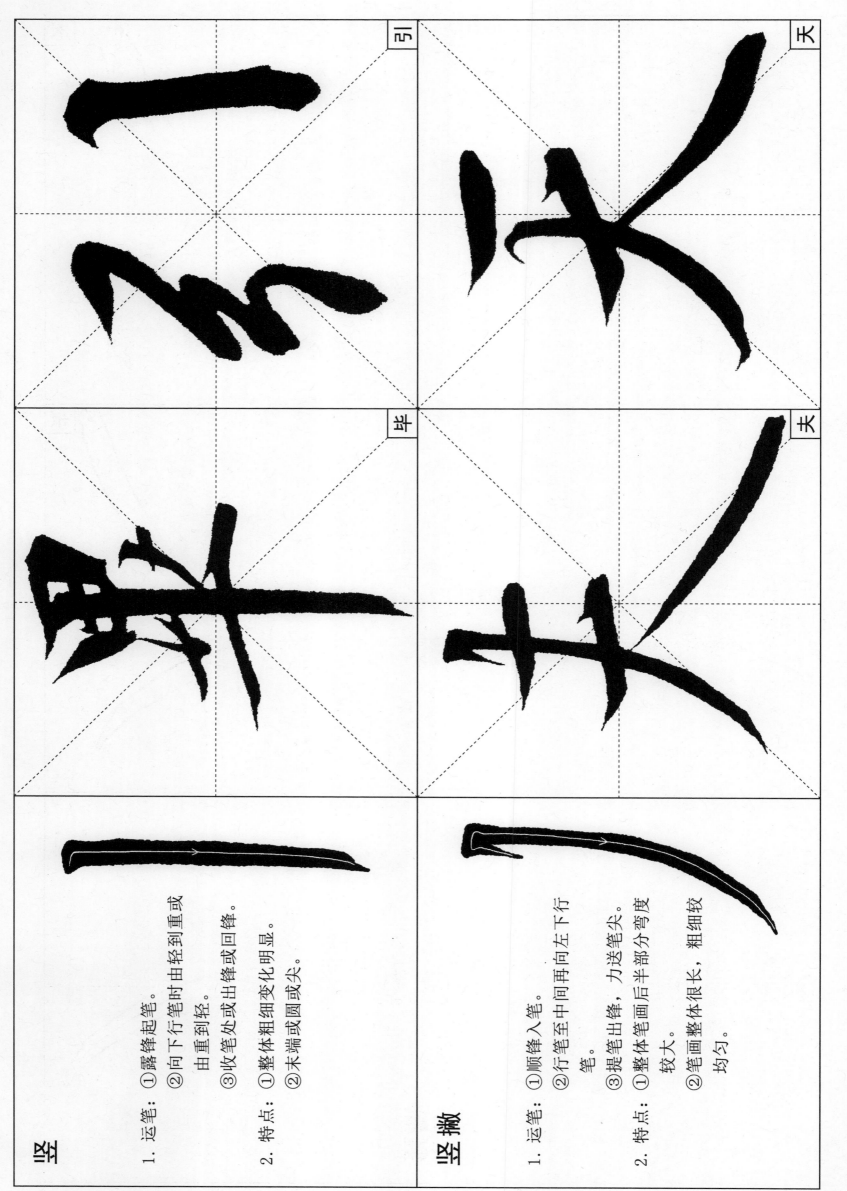

引

天

毕

夫

竖

1. 运笔：①露锋起笔。
②向下行笔时由轻到重或由重到轻。
③收笔处出锋或回锋。

2. 特点：①整体粗细变化明显。
②末端或圆或尖。

竖撇

1. 运笔：①顺锋入笔。
②行笔至中间再向左下行笔。
③提笔出锋，力送笔尖。

2. 特点：①整体笔画后半部分弯度较大。
②笔画整体很长，粗细较均匀。

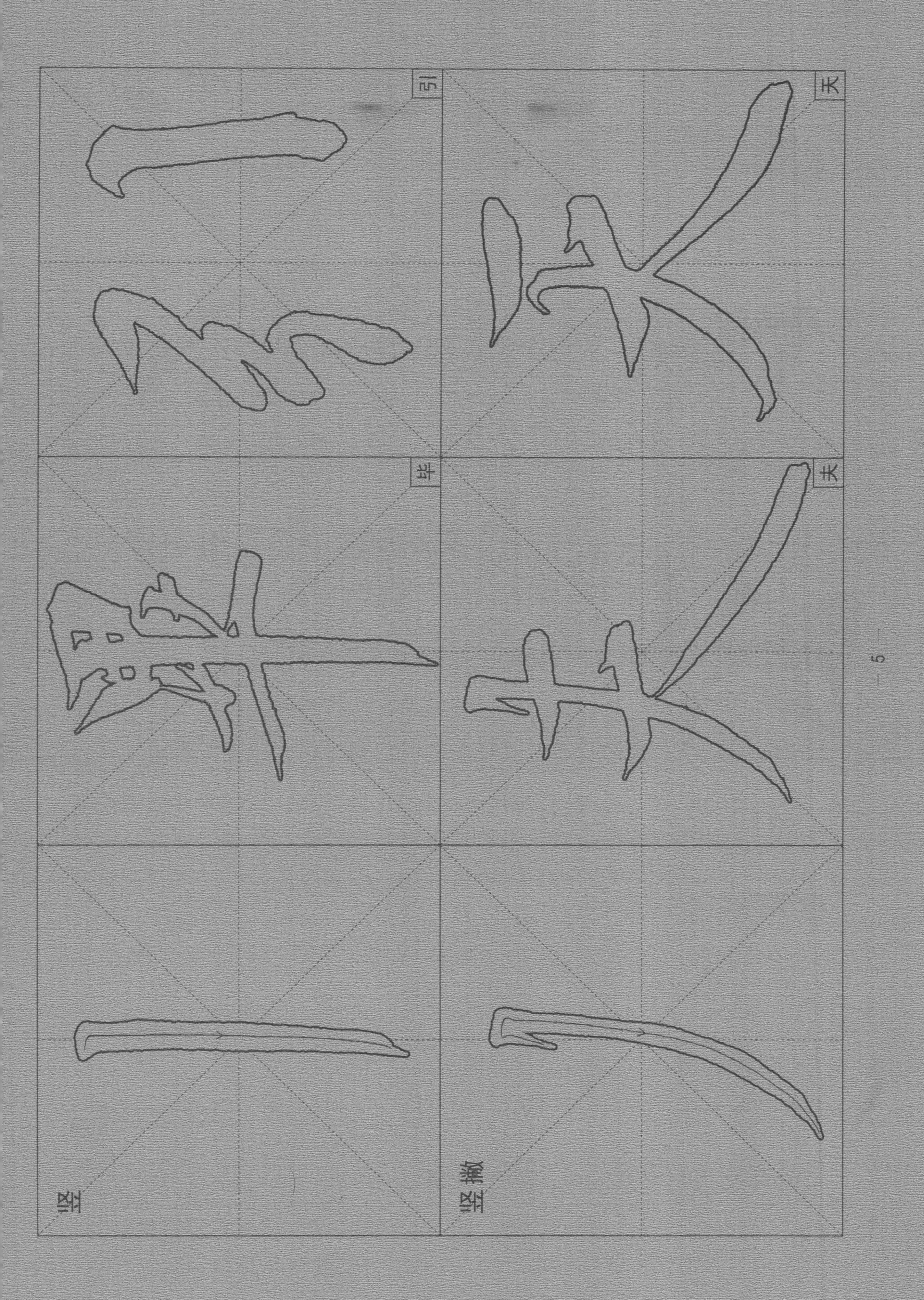

引

天

毕

夫

竖

竖撇

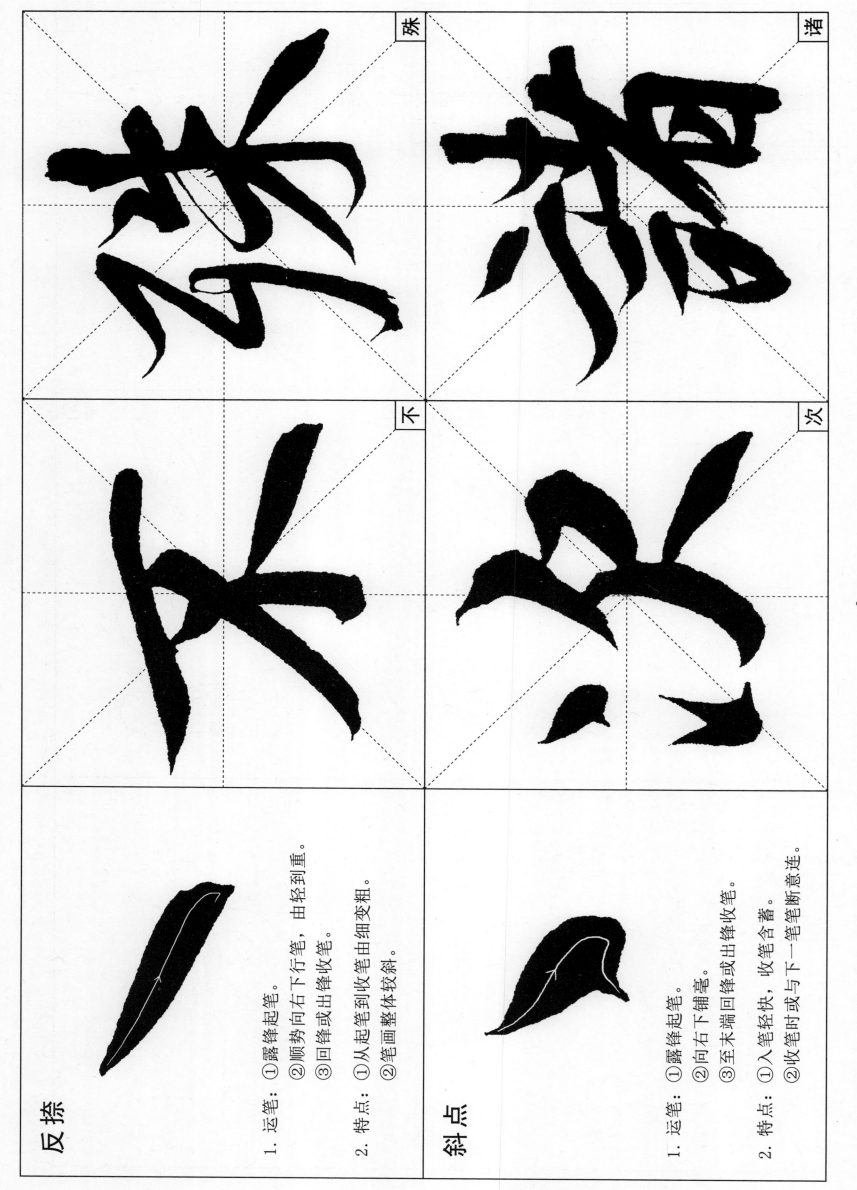

反捺

1. 运笔：①露锋起笔。
②顺势向右下行笔，由轻到重。
③回锋或出锋收笔。

2. 特点：①从起笔到收笔由细变粗。
②笔画整体较斜。

斜点

1. 运笔：①露锋起笔。
②向右下铺毫。
③至末端回锋或出锋收笔。

2. 特点：①入笔轻快，收笔含蓄。
②收笔时或回锋与下一笔断意连。

殊

诸

不

次

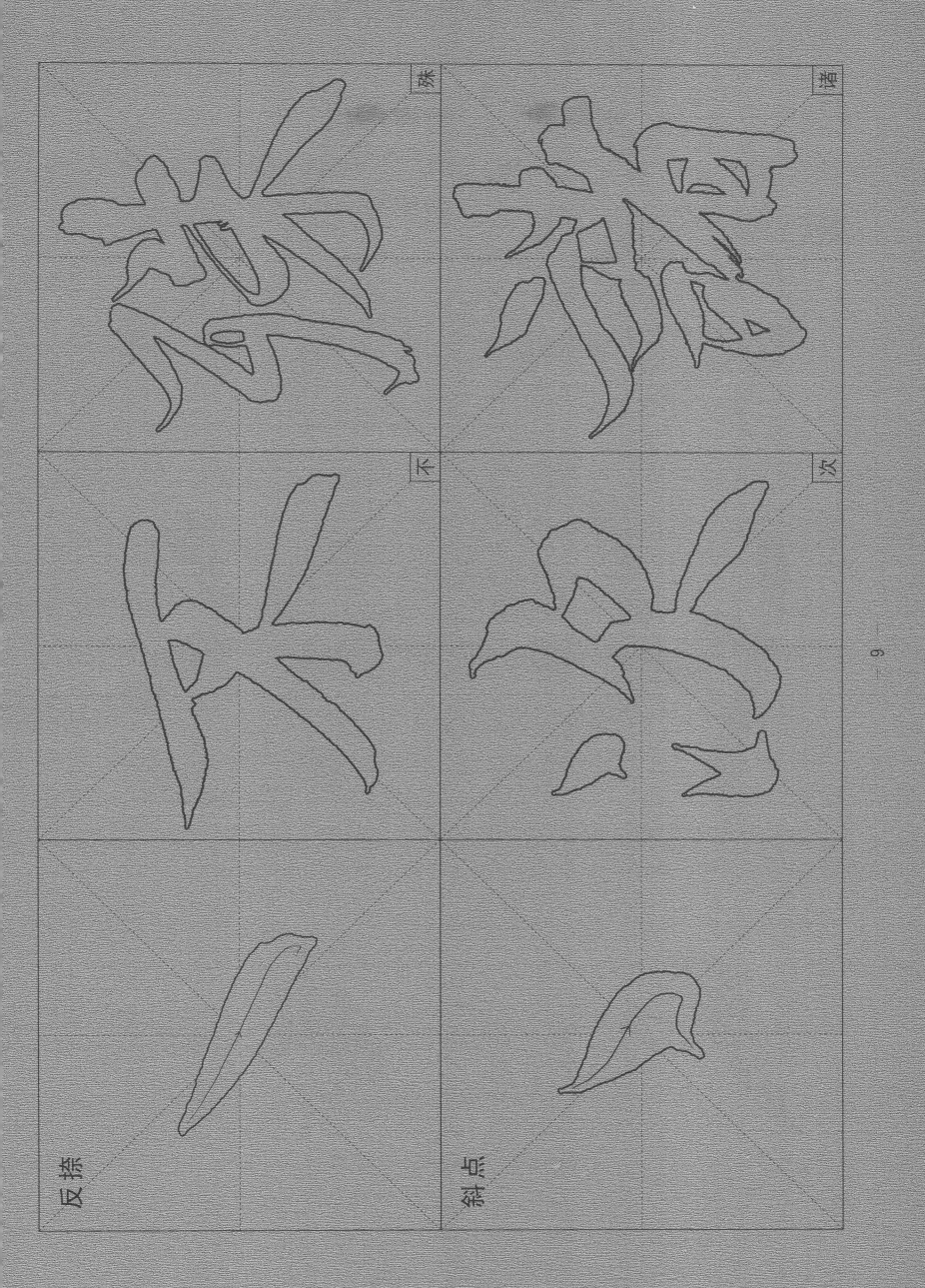

妄　以

娱　况

挑 点

1. 运笔：①露锋起笔。
②顺势行笔，调锋向右上挑出。

2. 特点：收笔出锋时或长或短，一般与其他点画配合使用。

撇 点

1. 运笔：①露锋起笔。
②先向左下行笔写撇，写点时需先回锋再向右下行笔。
③末端稍顿，回锋收笔。

2. 特点：①写点画时与下一笔意连。
②重心在下。